陸游（1125～1210）　范成大（1126～1193）

陸游生平

陸游，字務觀，號放翁，越州山陰（今浙江紹興）人。山陰陸氏，世代務農，北宋真宗大中祥符年間，高祖陸軫始以進士起家。祖父陸佃（字農師）在政治上雖然名列「元祐黨籍」，卻是王安石「新學」的擁護者，徽宗朝曾官禮部尚書、尚書右丞。父親陸宰（字元鈞）能詩，經學根柢亦得家學，官拜吏部尚書、直秘閣。紹興十三年（西元1143），南宋朝廷始建秘書省於都城臨安（杭州），首命紹興府錄陸宰家藏書凡一萬三千餘卷來獻。母親唐氏，乃北宋名臣唐介（曾官參知政事）孫女，文學家晁沖之外甥女。

陸游二歲時，發生了「靖康之恥」；三歲時，「宋室南渡」，形成南北對峙。迫於時局，陸游一家南歸居山陰故里。修經學、受皇恩、明朝章的陸佃是一位頗具愛國思想的文人，結交人士的也多屬主戰派人物。年輕的陸游從長輩處接觸了「臨川之學」的政治主張和學術思想，長輩們艱苦求學的精神和剛毅堅強的品格，對陸游一生的愛國主義思想之形成有著一定影響。

早年陸游致力於詩學，這是舊時代文人的青春必修課。年輕時對陸游學詩影響最大的是前賢呂本中（居仁）和老師曾幾（茶山）。青年時代發生的兩件事，對陸游心境影響頗深。一是從十六歲開始到三十歲，幾次參加科舉均遭落第，其中三十歲時應禮部考得了第一，恰好權奸秦檜之孫秦壎也來應考，加之陸游論中主張恢復中原，因而得罪了秦檜，於是被剝奪了進士及第乃至中狀元的機會。二是陸游在20歲時與唐琬結婚，伉儷相得，然而母親卻對這位兒媳婦非常不滿意，母命難違，兩年後陸游終於還是休了唐琬。功名考場的失意與婚姻上的不幸，對有情感有抱負的青年陸游所帶來的影響是顯然的，不管他多麼堅強。

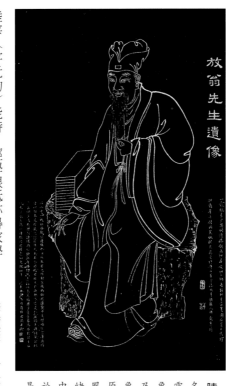

放翁先生遺像

陸游畫像（拓本，清道光二十二年冬，陸游第二十一世孫陸文傑請楊子靈據舊像重摹鐫石）。陸游讓後人印象深刻的是：他是一位愛國詩人，以及他和表妹唐琬的不幸婚姻。這種印象都來自於他的詩，如「王師北定中原日，家祭毋忘告乃翁」；《釵頭鳳》：「…東風惡，歡情薄。一懷愁緒，幾年離索。錯，錯，錯！…」詞中情意纏綿悱惻，卻又莫可奈何！由於他的詩名太盛，竟使人忽略了他也是南宋的一大書法家。

陸游三十一歲時，奸相秦檜病死。三十五歲時，陸游外出做官。紹興三十二年（1162），孝宗即位，主戰派受到重視，三十八歲的陸游以善辭章、諳典，得到新皇帝的召見，故為宰輔大臣史浩等舉薦，賜進士出身。孝宗起初頗有振作之心志，這時的南宋朝廷，從中央到地方都一致決定收復淪陷區，於是才華出眾的陸游在隆興元年（1163），先後兩次受二府（中書省和樞密院）之召，起草了《與夏國主書》和《蠟彈省札》，分別聯絡西夏國和北方人士抗金反金；然而不久，不諳政治的陸游成了政治鬥爭的犧牲品，被調離朝廷，政治熱情再度遭受了嚴重的打擊。

乾道六年（1170），陸游西上夔州任通判。於是，陸游的詩歌開始逐步地從近李白開始往接近杜甫的方向轉變了，思想上和藝術上的飛躍也開始與真正產生了。乾道八年三月，陸游應召來到南鄭前線，入四川宣撫使王炎幕府。「在他的生命史上開展出光輝燦爛的一頁」，他的詩變了。「他的氣概沈雄、軒昂，每一個字都從紙面上直跳起來」，迎來了「生的高潮，詩的高潮」（朱東潤《陸游傳》）。然而，命運多舛，時隔半年，積極備戰之際的主帥王炎被一紙召回，陸游也隨即調往成都，一度且在范成大幕府，直到淳熙五年（1178）春，才出川東歸。

東歸以後的陸游仍未受到重用。相反，皇帝眼中的陸游只是一位詩人。經過數年在家賦閑，淳熙十三年（1186）春，六十二歲的陸游到嚴州（今建德梅城）出任地方長

他自己說「六十年間萬首詩」，流傳至今的陸游詩存詩九千三百餘首，以憂國愛民、誓死抗戰為主旋律，後人輯為《劍南詩稿》八十五卷；存詞一百三十首和各類散文，後人輯為《渭南文集》五十卷。書法藝術則是陸游除卻詩文以外最大的精神寄託之所在，他或開來作字，或醉中揮毫，或以「筆陣」為「兵陣」，抒寫的或有閒適和才情、理想與豪情，但更多的還是又才情橫逸的陸游！

官。兩年後期滿還鄉，陸游赴京城任軍器少監等職，第二年就遭到奸臣「嘲詠風月」的誣陷而罷職還鄉。此後，陸游蟄居農村整整十二年之久，在清貧的生活中以讀書、作詩自娛，把他的愛國熱情付諸詩篇。

嘉泰二年（1202），七十八歲高齡的陸游奉詔入朝修撰孝宗、光宗兩朝實錄，一年後告竣即辭官還鄉，繼續他清貧的鄉村生活。但年邁的陸游卻仍得不到應有的平靜。開禧二年（1206），權臣韓侂冑發動北伐，並以全面潰敗告終。而陸游對此事件的態度及其與韓氏的關係，卻成為當時和後來的人們全面評價陸游的關鍵問題之一。

嘉定二年十二月廿九日（1210年1月26日），正是一年的除夕日，人們正忙於度歲祈福，但我們的詩人，我們的愛國戰士陸游，卻懷抱他一生的理想，淒苦地離開了人世。臨終前，一首《示兒》絕筆詩篇竟是激勵了數百年來的愛國志士：「死去原知萬事空，

但悲不見九州同。王師北定中原日，家祭毋忘告乃翁！」

縱觀陸游的一生，儘管他自己不願做一名詩人，但他在後人的眼中畢竟還是一位詩人，而且是一位足以代表一個時代的詩人。

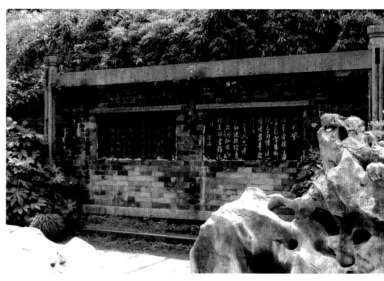

范成大生平

范成大，字至能（或作致能、志能），自號「石湖居士」。靖康元年（1126），正值宋王朝蒙恥之歲，舊曆六月四日范成大降生在平江府（治所吳縣，今屬蘇州）故里。范成大青少年時代曾隨出任江陰軍教授、秘書郎等職的父親范雩（字伯達）生活在江陰、臨安（杭州）等地。母親乃北宋名臣蔡襄的孫女、文彥博的外甥女。妻子是參知政事魏良臣侄女。

紹興二十四年（1154），范成大應禮部試中進士，自此開始了他的官宦生涯，一生中重要的交遊人物，如樂備、周必大、楊萬里、張孝祥、虞允文、李結、洪適、洪邁、陸游、樓鑰等等，均在此前後陸續相逢。紹興二十六年，范成大出任徽州司戶參軍。自此始知「宇宙勳名無骨相，江山得句有神功」之理，詩境為之一變。

范成大在三十餘年的官宦生涯裏，較重要的經歷是三度「在朝」和四次「遠行」。其三度「在朝」，第一次是從紹興三十二年（1162）春入監太平和劑局點檢試卷官，

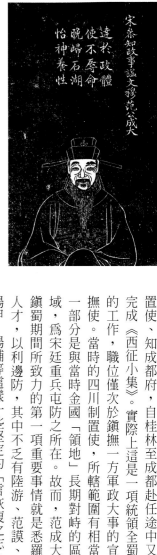

宋恭知政事謚文穆范成大

達於政體　使不辱命　晚歸石湖　怡神養性

范成大畫像（拓本）

據清顏沅編《吳郡名賢圖傳贊》翻刻，清道光年間鑴石並加題贊辭。原石存蘇州滄浪亭「五百名賢祠」。

至乾道二年（1166）三月新任吏部員外郎即遭免職，歷時四年，主要工作是從事編類高宗聖政；第二次是從乾道五年（1169）五月奉詔入朝任禮部員外郎，至乾道七年八月出知靜江府，歷時二年餘，期間曾出使金國得全節而歸，讓范成大名聲漸顯，並深受孝宗重視；第三次是從淳熙四年（1177）十一月代理禮部尚書，至次年六月從參知政事任上罷歸，歷時雖然僅僅半年，但他已是副宰相，名聲自然日隆。

其四次「遠行」，指的是他一生中行程最遠的差使。第一次是乾道六年（1170）六月至十一月出使金國全節而歸，途中完成《北征集》、《攬轡錄》。第二、第三次均為主帥一方之事。乾道七年（1171）八月除知靜江府，途經十餘個州、府，歷時三月餘，沿途作成《驂鸞錄》、《南征小集》。范成大帥江府的時間不足一年，除了結交眾多有識之士外，一者廣開利邊益民之舉，因而深得民心；二者在臨桂等地修築亭閣、摩崖題名，著實為桂林湖山增色不少。淳熙元年（1174）十月，范成大任敷文閣待制、四川制

置使、知成都府，自桂林至成都赴任途中又完成《西征小集》。實際上這是一項統領全蜀的工作，職位僅次於鎮撫一方軍政大事的宣撫使。當時的四川制置使，所轄範圍有相當一部分是與當時金國「領地」長期對峙的區域，為宋廷重兵屯防之所在。故而，范成大鎮蜀期間所致力的第一項重要事情就是悉羅人才，以利邊防，其中不乏有陸游、范謨、楊甲、楊輔等這樣一些堅定的「言恢復之志」之士。第四次遠行為東歸，淳熙四年（1177）五月底自成都起程，自西向東，橫貫當時南宋版土，歷時四月餘到達蘇州，沿途所見成《吳船錄》二卷。

在其後數度的外任中，尚有乾道四年（1168）八月至次年五月知處州（今浙江麗水），淳熙七年（1180）二月知明州（今浙江寧波），一年後知建康府（今江蘇南京）至淳熙十年八月，紹熙三年（1192）五月以資政殿大學士赴知太平州（今安徽當塗），一月有餘即因幼女殤逝而請辭歸居石湖。

范成大的仕宦歷程主要在孝宗朝，其政績較之乾道、淳熙間地位相近者並不出色。但是，正是由於他經營四方的游宦生涯，詩文創作獲得發展和豐收，使得自己的長篇短章傳播天下。顯然，後世亦因此更多地把范成大視為文人。同時，人們總會更多地把目光投注到他歸居故里石湖的日子——正是歸居田園期間，范成大最終完成了文人形象的自我塑造和文學風格的自我確立。石湖可以說是范成大「夢」之所在，是他理想的歸居之所，是他精心經營的勝地。

直至淳熙十年（1183）奉祠歸居，范成大才真正可以算得上是退開休老，希冀從此在石湖一帶「可以放浪丘壑，從容風露」，享

受他理想中之生活。然而，此時的范成大已經疾病纏身，情緒較為消沈，所作詩篇多在儒、道、佛三家義理之間。「范村」則是范成大罷歸後另有一處重要的定居之地。在歸居石湖、范村的日子裏，范成大除了創作大量詩篇外，還先後完成《菊譜》、《梅譜》、《吳郡志》（或稱《吳門志》）等書。

當然，作為南宋詩人的傑出代表，范成大最能在古典文學史上奠定自己「南宋四大詩人」的地位，無疑是緣於他在歸居時期獨具藝術思想和藝術風格的「田園詩」創作。范成大一生著述頗豐，他的兒子將其結集為《石湖詩文集》一百三十卷，在嘉泰三年（1203）刊於家中。

范成大比陸游晚生一年，卻比陸游早死十七年。造化弄人，一生並不志於文藝的陸游和范成大，後人在尊為大詩人的同時，也把他們視為一個時代的代表書家。

范成大著作《范石湖集》

《范石湖集》（全二冊），中華書局（北京）1962年8月第一版。圖為該書封面，其底行楷兩行二十三字，乃范成大淳熙六年（1179）前後《題山谷帖》書跡，本跋真跡連同所題黃庭堅書卷（即《與趙景道經句詩卷》）現藏台北故宮博物院。

陸游 《焦山題名》

1164年 1165年補書行楷 一行並刻立 拓本
刻石崖層面現建亭保護在江蘇鎮江焦山浮玉岩

此摩崖石刻，或稱《陸游書踏雪觀〈瘞鶴銘〉題記》、《焦山題記》、《浮玉岩題名》等。題名文辭，未見《渭南文集》，而在《焦山志》、清韓崇《寶鐵齋金石文跋尾》卷下、清陸增祥《八瓊室金石補正》卷一○七等有著錄。題名中所涉及之同遊者：何德器，名侑，號存齋，處州（今浙江麗水）龍泉人，曾差監鎮江府庫部大軍庫、鎮江府糧料院，累官大理寺丞、知漳州等，著有《覽古詩斷》二卷（楊萬里爲之序）。張玉仲，陸游至友，未詳何人。韓無咎，名元吉，號南澗，官至吏部尚書，著有《南澗甲乙稿》、《桐陰舊話》等。刻石者「圓禪師」，又稱「圓禪師」，乃焦山淡庵長老定圓也。

隆興元年（1163）五月，陸游以左通直郎通判鎮江府，次年二月抵任。據《渭南文集》卷十四《京口唱和序》：「隆興二年閏十一月壬申，許昌韓無咎以新番陽守來省太夫人于潤。方是時，予爲通判郡事，與無咎別蓋逾年矣。相與道故舊，問朋遊，覽觀江山，舉酒相屬，甚樂。明年，改元乾道，正

月辛亥，無咎以考功郎征，念別有日，乃益相與遊。遊之日，未嘗不更相和答，道群居之樂，致離闊之思，念人事之無常，悼吾生之不留。又丁寧相戒以窮達死生毋相忘之意。其詞多宛轉深切，讀之動人。」

隆興二年甲申閏月十一月廿九日，陸放翁與韓無咎等踏雪遊焦山、觀《瘞鶴銘》，陸游以正書在崖壁題下十行五十八字紀遊。又過二月餘，即乾道元年（1165）二月三日，圓禪師爲刻題記於石，陸游再次以行楷題記二行十四字。全篇自此完貌。關於這次踏雪觀《瘞鶴銘》之事，韓元吉當年即有《隆興甲申歲閏月遊焦山》一詩，存《南澗甲乙稿》卷二，可參見。

關於陸游《焦山題名》書法，清人何紹基評曰：「放翁此書，雄偉厚重似蔡君謨，而非君謨所能及。嘗疑東坡實自信其書無與匹，而不肯漫然任之，故爲是論。如昌黎於文推柳州，香山於詩推微之耳。使放翁得與同時，東坡許之，豈在山谷、少游之下哉？試以此

書與蔡書《萬安橋碑》校之，工拙瞭然矣。」（《東洲草堂文鈔》卷十《題跋編·陸放翁〈瘞鶴銘後題名〉跋》）

陸游「學書當學顏」

開禧三年（1207）年己八十三歲的陸游作《自勉》一詩，有句云：「學詩當學陶，學書當學顏。正復不能到，趣鄉已可觀。」這是暮年陸游回顧自己在詩歌、書法藝術上所作追求的總結，從中可以看出他在書法上推崇顏眞卿的總體境界。觀之以上所論及所書《焦山題名》、《鍾山題名》書跡，誠信然也。

從《焦山題名》、《鍾山題名》等書跡看，陸游在這一時期的書法是學顏眞卿的，顯然，他自稱「學書當學顏」是出於對顏眞卿爲人的傾慕，顏氏在「安史之亂」中所表現的忠義思想和行爲，正是陸游想做的。可惜陸游沒有這個機會。

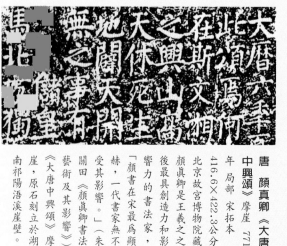

唐 顏眞卿《大唐中興頌》摩崖 771年 局部 宋拓本 416.6×422.3公分 北京故宮博物院藏

顏眞卿是王羲之之後最具創造力和影響力的書法家，「顏書在宋最爲顯赫，一代書家無不受其影響。」（朱關田《顏眞卿書法藝術及其影響》）

《大唐中興頌》摩崖，原石刻立於湖南祁陽浯溪崖壁。

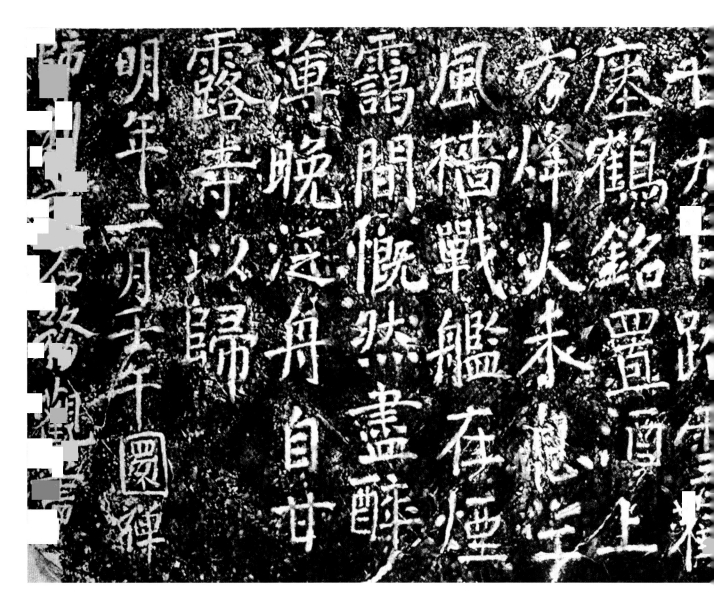

（傳）南朝 梁 陶弘景《瘞鶴銘》摩崖（局部）

宋人黃伯思考爲南朝梁陶弘景書。舊在焦山之西南觀音庵下；北宋已是崩崖亂石，春夏間水漲石沒，非秋冬不能拓；南宋淳熙間，馬子嚴爲丹陽郡文學，請於州將，發辛挽出之，其後落於水。今在焦山寶墨軒內之《瘞鶴銘》殘石，乃清代康熙年間張力臣從江中得石五方膠合而成之物。書史有「大字無過《瘞鶴銘》」之譽，對其筆法之妙，結字之善作出最好總結，對唐宋以來書家影響甚大。陸游在鎮江期間，曾手拓之。

陸游《焦山題名》摩崖碑亭（馬琳攝影）

陸游題名書跡與《瘞鶴銘》乃焦山「摩崖雙璧」。後人敬仰陸游人品、愛護陸游書跡，遂從摩崖上取下崖層面，並建亭保護。清代以來，該處已成爲鎮江焦山重要的人文景觀。

釋文：

陸務觀、何德器、張玉仲、韓無咎，隆興甲申閏月廿九日，踏雪觀《瘞鶴銘》，置酒上方。烽火未息，望風檣戰艦在煙靄間，慨然盡醉。薄晚，泛舟自甘露寺以歸。明年二月壬午，圜禪師刻之石。務觀書。

陸游《野處帖》

1182年　紙本　31.7×54.4公分　台北故宮博物院藏

本帖又名《仲躬侍郎帖》、《與仲躬帖》、《拜違言侍帖》，係陸游與曾逮書一則。可與乾道四年（1168）所書《苦寒帖》相參見。

曾逮，字仲躬，曾幾次子，曾官朝散大夫，充集英殿修撰，知潮州。曾幾（1084—1166）字吉甫（一作志甫），自號茶山居士，在高宗朝是一位堅定的主戰派，嘗從劉安世談經論事，又從胡安國游，為文純正雅健，尤工詩。陸游自紹興十二年（1142）始從曾茶山游，而後在文學創作和思想觀念上深受影響。曾幾卒後十二年（1178），應曾逮兄弟之請，陸游撰《曾文清公墓誌銘》（見《渭南文集》卷三十二）。

此帖未署年歲。味帖文意，述及鄉土災情並深憂之，又謂自己「去台評歲滿尚兩月」云云。考之陸游行歷：淳熙八年（1181），江浙、兩淮等地水旱，浙東大饑。是年三月，臣僚論陸游「不自檢飭，所為多越於規矩」，給事中趙汝愚駁其提舉淮南東路常平茶鹽公事新命，陸游遂罷職閒居。九月，朝廷以朱熹為提舉浙東常平茶鹽公事，陸游曾有詩《寄朱元晦提舉》以促朱熹速來賑濟災民；十二月，朱熹到任。據清人王懋竑《朱子年譜》卷三：「淳熙九年春正月，（朱熹）巡歷紹興府屬婺州、衢州。二月，回紹興。」而此札又及「朱元晦出衢、婺未還」云云，可知本札書於淳熙九年（1182）正月十六日，陸游正開居山陰故里，而曾逮在戶部侍郎任。

本札書法遒麗，雖有東坡筆意，然下筆自然而出已意。朱熹所云：「務觀別紙，筆札精妙，意寄高遠。」（《晦庵集》卷八十二《跋周元翁帖》）即是指陸游在這一時期的書札筆跡。

帖前下方有二印，上為「儀周鑑賞」白文印，下為「翰墨林書畫章」朱文印；帖後下角有「無恙」魚雁印一方。即此可知，此帖在清代前期曾歸安岐所藏。曾著錄於《式古堂書畫彙考·書考》卷十四、《平生壯觀》卷三、《大觀錄》卷七、《裝餘偶記》卷六、《墨緣彙觀·法書》卷下等書；入清內府後藏乾清宮，作為《石渠寶笈續編》第一函第八冊作品之一編入《石渠寶笈續編》第一函第八冊，並刻入《三希堂法帖》第十七冊。

陸游《苦寒帖》　1168年　紙本　31.9×48.5公分
北京故宮博物院藏
又名《仲躬苦寒帖》。本帖受書人亦為曾逮，時在戶部任職。可與《野處帖》相參見。

宋 朱熹《上時宰二札子・後札》紙本 33.3×28.5公分 北京故宮博物院藏

朱熹（1130—1200）是南宋著名理學家，在書法史上與陸游等並稱「南宋四家」。其與陸游交誼頗深，書札往來頻繁，對陸游書法極爲推崇。朱熹於淳熙九年（1182）正月十六日上書右丞相王淮者，與陸游《野處帖》爲同日之作。眞乃書奇緣也。札子中「熹即今走三衢」云云，與陸游《野處帖》中「熹即今走三衢，婺未還」云云正合。

釋文：

游頓首再拜，上啓仲躬侍郎老兄台座：拜違言侍，又復累月。弛仰無俄傾忘。顧以野處窮僻，距京國不三驛，邈如萬里。雖聞號召登用，皆不能以時修慶，惟有愧耳。東人流孚滿野，今距麥秋尚百日，奈何！如僕輩既憂餓死，又畏剝劫，日夜凜凜，而霪雨復未止，所謂麥又已墮可憂境中矣。朱元晦出衢、婺未還。此公寢食在職事，但恐儒生素非所講，又錢粟有限，事柄不顯，亦未可責其至窮，然賦予至薄，廟堂聞亦哀其窮，如望歲也。日望公共政，斗升之祿，亦未知竟何如！日望公共政，歲滿尚兩月，所冀以時崇護，即慶延登，不宣。游頓首再拜上啓。正月十六日。

陸游《懷成都十韻詩卷》

北京故宮博物院藏

1182—1185年間 紙本 34.6×82.4公分

本卷又名《自書詩翰卷》,係陸游應從兄陸沈之請而書自作七言《懷成都十韻》詩一首。所書《懷成都十韻》詩存見於《劍南詩稿》卷十。以本卷文字與《劍南詩稿》相校,惟第四行「分朋」,《劍南詩稿》作「分明」,餘無殊。從卷後跋語「省庵兄以此篇在《集》中稍可觀,因命寫之」云云觀之,陸游對本卷詩書似乎均較為滿意。

陸沈(1110—1194),字子元,別號省庵,其父陸寊(生卒年不詳)與陸游父陸宰(字元鈞,1088—1148)同為陸佃(字師農,1043—1103)子,且寊長於宰。陸沈素善文學,深得陸游尊重,曾官戶部郎中、知舒州等。卒後,陸游撰《陸郎中墓誌銘》,有言曰:「公與某為從兄,某蓋少公廿五歲。方為童子時,公已學成行著……。所與交,多一時知名士。每見某,必諄諄道其所與共學……。」(見《渭南文集》卷三十四)

本卷未署所書年月,歷代題跋、著錄等亦未暇詳考,僅有「此紙乃其退閒時所筆」為是「純粹」的書法創作活動,又是遵命為自己所尊重的從兄所寫,故而用筆、結字,均寫得極為用心。如果拋開此卷在結體、用筆上使用了較多的章草字法、筆法而不論,那麼它似乎更近於《尊眷帖》。因此,我們認為它創作時間約在淳熙九年至十二年之間(1182—1185)。

本卷為陸游傳世墨迹之一,

(卷後陸鈛跋語)云云。《懷成都十韻》詩作完成於淳熙五年(1178)冬,乃陸游自成都歸三山後不久所作,被譽為「東歸後第一篇流麗,而字亦清勁可愛,觀詩後所自題,蓋懷蜀之作。」但從本卷款語來看,當為陸游閒居山陰時所書,但不可能書在作詩之年。考之陸游行歷,其自淳熙八年(1181)三月為之臣僚以「不自檢飭,所為多越於規矩」論罷,此後開居山陰凡四年餘;直至淳熙十三年(1186)春,得除朝請大夫、知嚴州,七月初抵任。故本卷很可能書在開居山陰的四年中,而此時陸沈亦在「杜門絕交遊……不復言再仕」的閒居之時。

徐邦達《古書畫過眼要錄》考云:本卷「論書法與下錄五十八歲時所作的《野處帖》有此相近。但『游』字簽名,『子』字直鈎還上縮(晚年多下伸),可能在五十八歲以前所寫。」縱觀陸游傳世書跡,與本卷書法相近者尚有淳熙八年九月所作《北齊校書圖卷跋》和淳熙十三年七月以前的《尊眷帖》卷三十一。

宋 蘇軾《黃州寒食詩卷》局部 1082年,紙本 33.5×118公分 台北故宮博物院藏
此作自書詩為蘇軾流寓黃州時期作品,詩書合一,被譽為「天下第三行書」。此後一百年間,南宋文學、書法代表人物陸游,同樣在失意之心境下,書自作詩《懷成都十韻詩卷》。「一」至「一」句為國畫。

自然是研究陸游書法藝術之不可多得珍品。關於本卷書法,卷後程跋云:「放翁此詩甚流麗,而字亦清勁可愛,觀詩後所自題,蓋懷蜀之作。」王跋云:「放翁詩萬首,以此最為可觀。其字畫尤不易得。」然詳察本卷,一方面有較多的章草之法,另一方面又有五代楊凝式和宋人蘇軾、米芾遺意,而筆勢放逸處又顯自家精神,良為精心之作。

本帖流傳有緒。帖中有「原博」、「真賞」、「商丘宋犖審定真跡」、「陳宗之印」、「子萬」等私家鑑藏印記,曾見清初《裝餘偶記》卷二著錄。本卷後紙有明人七家題跋,依次為:昆山陸鈛、黃岩謝鐸、程敏政、震澤王鏊、太原周經、吳人楊循吉、長洲沈周。此七跋,應該均在得觀吳寬(字原博)所藏本卷陸續所作。在明末,本卷曾歸無錫華夏「真賞齋」度藏。在清初,經宋犖審定。入清內府後藏御書房,有乾隆、嘉慶、宣統三朝內府諸印,編入《石渠寶笈初編》。

陸沉的兩位姻戚及他們的書法

史浩（字直翁，1106—1194）與樓鑰（字大防，1137—1213）是位列宰輔的南宋名臣，他們均是陸沉的姻戚。當年，陸游的伯父陸寀一家自山陰（寧波）時，與四明士族史、樓兩家關係密切，史浩與陸沉為姻親，陸沉的女兒許配了樓鑰之弟樓鈞。當然，他們也與陸游有一定的交誼。比如，陸游在紹興三十二年（1162）得賜進士出身，就是因為史浩等人的推薦；樓鑰相對於陸游則是晚輩，他對陸游的詩歌與書法均崇敬有加，曾作《題陸放翁詩卷》云：「妙畫初驚渴驥奔，新詩熟讀歎欷微言。四明制我堂相屬，一水思君誰與論？茶灶筆床懷甫裏，青鞋布襪想雲門。何當一棹訪深雪，夜語同傾老瓦盆。」

右上圖：史浩《抱病帖》，又名《誨藥帖》。不具官銜，故鑒家定為罷職時期的手筆。

右下圖：樓鑰《題徐鉉篆書帖》前後凡二，均係跋北宋徐鉉篆書《項王亭賦》之作，前跋作於1190年，後跋作於1210年。

右上圖：史浩《抱病帖》，又名《誨藥帖》。紙本 31.1×55.5公分 上海博物館藏

右下圖：樓鑰《題徐鉉篆書帖》前跋 紙本 26.7×78.3公分 北京故宮博物院藏

釋文：放翁五十猶豪縱，錦城一覺繁華夢。竹葉春醪碧玉壺，桃花駿馬青絲鞚。鬥雞南市各分朋，射雉西郊常命中。壯士臂立絲條鷹，佳人袍畫金泥鳳。橡燭那知夜漏殘，銀貂不堪驚老已成。虛名自笑今何用。歸來山舍萬事空。酒徒詩社朝暮忙，日月匆匆送賓送。浮世臥聽糟床酒鳴甕。北窗風雨耿青燈，舊游欲說無人共。省庵兄以此篇在《集》中稍可觀，因命寫之。游。

陸游《尊眷帖》

1186年 紙本 29.3×38.3公分
北京故宮博物院藏

釋文：游皇恐拜問契家尊眷，共惟並擁壽祺。鏡中有委敢請：子聿亦粗能勤苦，但恨不得卒業，函丈若不棄遺，尚未晚也。張七三哥苦貧可念，官期尚遠，奈何！每為之心折，顧無所置力耳。三丈亦念之否？游皇恐再拜。

本帖又名《並擁壽祺帖》。曾著錄於《書畫鑒影》卷一，是為《宋名賢手簡冊》作品之一；後刻入《海山仙觀藏真帖》卷三。帖前下方有「宋犖審定」、「皇十一子成親王詒晉齋圖書印」朱文印；帖後下方有「蓮樵鑒賞」、「南韻齋印」、「江恂之印」、「德畬借觀」、「詩境」等印記。

本帖未署年月。味帖文意，當為陸游在閒居山陰鑒湖之三山時致友人函札。契家，通好之家，舊時朋輩間亦以「契丈」相稱。帖云「鏡中有委敢請」，「鏡中」即指山陰（紹興）鑒湖。

又，帖中有「子聿亦粗能勤苦，但恨不能卒業」云云，子聿（一作子遹），小名十五郎。從本帖所述內容看，時子聿已初長成，正在讀書，按古人八歲上小學之例，時子聿約十歲左右。子聿生年，清人錢大昕《陸放翁先生年譜》定為淳熙四年（1177）；今人於北山《陸游年譜》引《山陰陸氏族譜》訂為淳熙五年（1178）。同據《山陰陸氏族譜》可知，子聿卒於淳祐十年（1250）。陸游《喜小兒病癒》詩云：「也知笠澤家風在，十歲能吟病起詩。」（《劍南詩稿》卷十九）是詩作於淳熙十四年冬，時陸游在嚴州任上。細審本札內容，時當子

聿將隨父外出，因而不能「卒業」。陸游在淳熙十三年二月除朝請大夫、知嚴州，七月三日甫抵任；在此之前自淳熙八年三月罷歸後，一直奉祠居家在鏡湖之三山。綜上所考，本札當為陸游於淳熙十三年（1186）三月至六月間獲知嚴州任臨行之前所書。

陸游此札書風，敦厚處如蘇東坡，俊麗處近米南宮。可見蘇、米二家對南宋文人書法的影響是無法回避的要點。同時，與他人對蘇、黃、米、蔡等多作畫心臨學不同，陸游以突出的才情和孤放的詩人氣質，在其書法中表現了更多的自由。

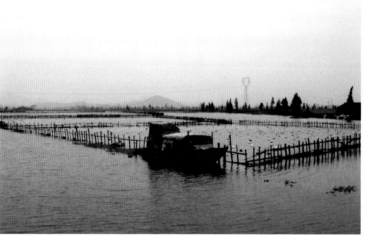

紹興鑒湖風光（方愛龍攝）

陸游晚年居浙江紹興鑒湖之畔三山。鑒湖，東漢永和五年（140）會稽太守馬臻主持修建，因水面平靜如鏡而得名。李白《越女詞》云：「鏡湖水如月，越女耶如雪。」蘇軾《永和清都觀道士求此詩》云：「鏡湖敕賜老江東，未似西歸玉局翁。」

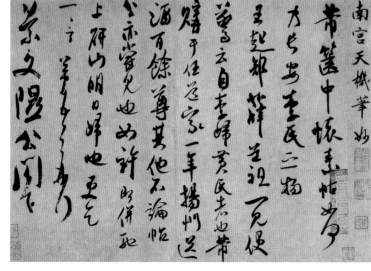

宋 米芾《篋中帖》1091年 紙本 28.8×41.9公分
台北故宮博物院藏

《篋中帖》又名《景文隗公帖》，也是陸游書法的取法對象。「宋四家」之一的米芾（1051—1107），此帖頁首有元代書家鮮于樞所題「南宮天機筆妙」六字。論者以為，此帖書法縱逸而多得天趣。

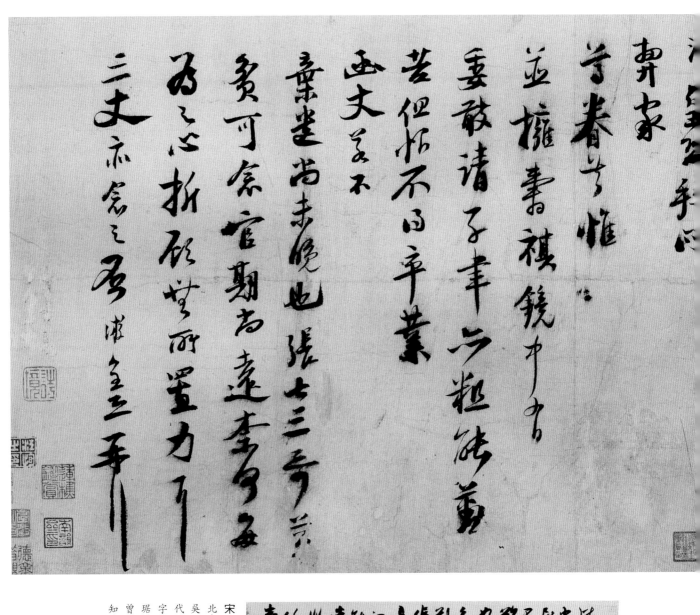

宋 吳琚《壽父帖》 紙本 22.5×18.7公分

北京故宮博物院藏

吳琚（？—約1202），字居父，號雲壑，是陸游同時代的書法家，書史稱其「性嗜好，日臨古以自娛，字體類米芾」，目此帖可見一斑。《壽父帖》當為吳琚淳熙末年知潭州期間所書。清初收藏家安岐（儀周）曾得此物，並記曰：「初視之，以為米書；見款，始知爲雲壑得意書。」刻入《三希堂法帖》第十七册。

陸游《桐江帖》

1186年 紙本 32.5×34.4公分
北京故宮博物院藏

本帖又稱《拜違道義帖》或《拜違帖》，係陸游與親家書一則。帖前右下角鈐「珍繪堂記」朱文印，入清內府後藏寧壽宮，作為《宋賢遺翰冊》作品之一編入《石渠寶笈續編》第三函第二十九冊，並刻入了《三希堂法帖》第十七冊。

本帖未署年月。味帖文意，當為陸游在淳熙十三年（1186）盛夏間所作。是年春末，陸游除朝請大夫、權知嚴州軍州事；乞得知嚴州後，自臨安返里一行；秋七月三日，抵嚴州任。兩年後，期滿還鄉。據《宋史》卷三百九十五本傳：「（陸游）起知嚴州，過闕陛辭，上諭曰：「嚴陵，山水勝處。職事之暇，可以賦詠自適。」考札中有言曰：「桐江戍期忽在目前，盛暑非道途之時。」桐江，乃如今錢塘江上游的富春江從嚴州（梅城）到桐廬段之別稱，此處代指嚴州。故此札當是陸游赴嚴州任之前所書，時年六十二。

本札書法用筆細勁，風神清澹，乃陸游「行書學楊風（楊凝式）」之典型。

陸游簽名的比較

陸游幾封封書札的簽名都不太一樣，顯現出一種趣味性：1《野處帖》的游字之「子」拉長直勾，現出力感；2《懷成都十韻詩卷》的游字之「子」則軟軟的捲在一起；3《尊春帖》的游字，則介於上述兩者之間；4《桐江帖》的游字之「子」雖類似《野處帖》，但水部則又不同。（洪）

富春江嚴子陵釣台風光（洪文慶攝）

嚴州古城，南臨新安江、蘭溪江、富春江三江交匯口，北枕巍巍烏龍山，因東漢初期名士嚴光曾隱居於其地不遠而得名。三國孫吳黃武四年（225）置建德縣，設縣治於此；唐萬歲通天二年（697）後一直為睦州、嚴州府治。城為梅花形，故名梅城。嚴陵山水自古就有「不似三峽，勝似三峽」的民諺，而且地理位置十分重要，有「嚴陵不守，臨安（杭州）必危」之說。南宋一代，嚴州被列入「京畿三輔」的範圍。然而，陸游出知嚴州，卻是皇帝不願他在身邊言及北伐之事，讓陸游去學晉唐詩人，多多歌詠嚴陵佳山美水。

陸游「行書學楊風」

嘉泰三年（1203）年已七十九歲的陸游在《暇日弄筆戲書（三首）》其二中明確提出自己的藝術主張：「草書學張顛，行書學楊風。平生江湖心，聊寄筆硯中。」張顛，唐代草書家張旭；楊風，五代書家楊凝式。

楊凝式（873～954）傳世書跡之典型，代表了他在小字行草書上的藝術成就，對兩宋文人書家之影響極為廣大。董其昌曾云：「楊少師《步虛詞帖》，即老米家藏《大仙帖》也。其書勞簡淡，一洗唐舊姿媚之習。宋四家皆出於此。」約書於1177年前後，本帖（除詩題外）或為陸游當年自錄之詩稿手跡。以此帖與楊凝式《新步虛詞》帖相對照，最能看出陸游與楊凝式自謂「行書學楊風」的風格趣向。

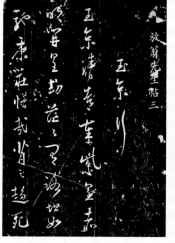

右圖：楊凝式《新步虛詞帖》（局部）
左圖：陸游《玉京行帖》（局部）

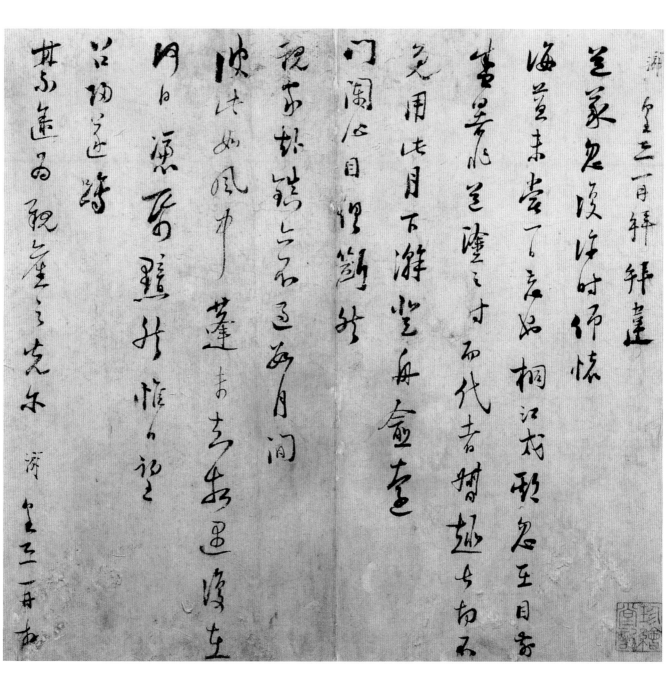

陸游《長夏帖》 1186年　紙本 31×30.4公分
北京故宮博物院藏

本帖受書人，陸游稱之為「知府中大親家」，似與《桐江帖》之「親家」為同[一人]。「親家」，不知是放翁一般親戚還是聯姻親戚，時正在某知府任上。徐邦達《古書畫過眼要錄》云：「中大為中奉或中散大夫的簡稱，為從五品，與諸州刺史知府同階。……又考當時另有中大夫則階正五品。」在陸游傳世書跡中，本帖鑑藏印記相同，入清內府，兩帖應可相互參見。又，兩帖在內容、書風等方面均與《桐江帖》最為接近，兩帖後遞藏與著錄情況亦相同，唯一不同處是本札未曾刻入《三希堂法帖》。

釋文：游頓首再拜。上覆知府中大親家台坐：即日長夏毒暑，共惟惟章有相，台候起居萬福。未由參晤，伏祈上為宗社，倍加寵珍。前膺朗省之求，不宣。游頓首再拜，上覆知府中大親家台坐。六月十八日。

釋文：游皇恐再拜。拜違道義，忽復許時。仰懷誨益，未嘗一日忘也。桐江戍期忽在目前，盛暑作道塗之時，而代者督趣甚切。不免用此月下浣登舟門闌，心目俱斷。然親家赴鎮，亦不過數月間，如風中蓬，未知相遇，復在何日。憑紙黯然，惟日望召歸，遂蹟禁途，為親舊之先爾。游惶恐再拜。

陸游《自書詩卷》

1204年 紙本 30×701.5公分

遼寧省博物館藏

本卷乃陸游傳世墨跡中有明確紀年的最晚之作，書成時放翁已八十高齡。

本卷所書自作詩八首，依次爲《記東村父老言》、《訪隱者不遇》、《美睡》、《渡頭》、《遊近村》、《庵中雜書》、《癸亥初冬作》（其一、三）；均見《劍南詩稿》卷五十五（以下簡稱《詩稿》）。以《詩稿》相校：卷中第一首詩，缺題，疑爲後來佚去。以《詩稿》字殘缺，《詩稿》爲「衣」字；第三行首字字「寒」，《詩稿》作「泠」字；第九行首字殘破，《詩稿》爲「府」字；第九行末「章」字，《詩稿》作「書」字；第二十四行「隱君子」，《詩稿》作「有隱士」；第二十九行「人已遠」，《詩稿》作「人已遁」；第三十二行「山梨」，《詩稿》作「山藜」；第七十五行「雜書」，《詩稿》作「庵中雜書」，餘無殊。詩卷末端爲作者題署，表明所書內容、書贈對象以及所書時間等。款後鈐有朱文「山陰始封」、「放翁」二印。考陸游生平，其自號「放翁」約在淳熙三年（1176），其得封爵「山陰縣開國男」在紹熙三年（1192）進爵「山陰縣開國子」或在書成本卷稍前的嘉泰三年（1203）冬。

此乃陸游傳世書跡中最爲著名者，且流傳有緒。本幅有歷代私家鑒藏印記十餘種三十餘跡，包括太原王藻儒、北平孫承澤等明清鑒藏大家。卷前引首爲明人程南雲「放翁遺墨」四字篆書。卷後尾紙有元、明五家跋文，依次爲：元代初期京口郭畀（天錫）、元代至治元年（1321）二月永嘉俞庸，元代泰定元年（1324）四月眉山程郇，明代正統四

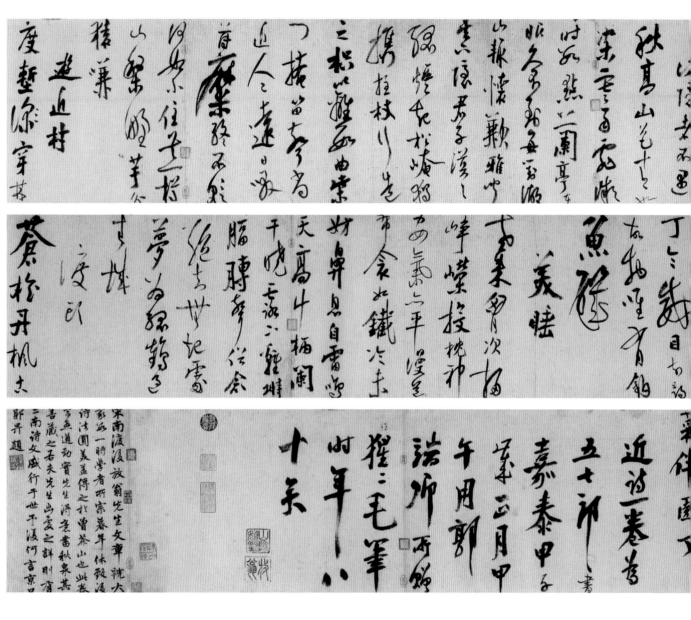

年（1439）十月羊城陳璉，明代弘治三年（1490）長洲沈周。可知，此卷在元代初期歸高俟（秋泉）所有，係得家傳：元至正初（1341）鎮江楊時中為郡庠直學時，從高氏處購得；後歸楊時中之侄楊敏，在明代洪武年間重加裝裱。又，據楊仁愷《國寶沈浮錄——故宮散佚書畫見聞考略》記載，此卷在

釋文：

《記東村父老言》：：原上一縷雲，水面數點雨。夾（衣）已覺寒，秋令遽如許。披衣出迎客，芋栗旋烹爛。自言家近郊，父老可共語。甚愛問父章，請學公勿拒。我亦為欣然，開卷發端緒。講說雖淺近，於子或有補。耕荒兩黃犢，庇身一茅宇。勉讀庶人章，淳風可還古。/《訪隱者不遇》：：秋高山色青如染，寒雨霏微時數點。雅聞其下隱君子，漠漠孤煙起松崦。獨攜拄杖行造之，枳籬數曲柴門掩。笛聲久不到，每對湖山輕懷歉。/《遊近村》：：度塹[深]穿林腳愈輕，憑高望遠眼猶明。霜凋老樹寒無色，風掠枯荷颯有聲。泥淺不侵雙草屨，身閑常對一棋枰。茅簷蔬飯歸來晚，已發城頭長短更。/《癸亥初冬作》：：開歲忽八十，古來應更稀。我存人盡死，今是昨皆非。愛酒陶元亮，還鄉丁令威。目前尋故物，唯有釣魚磯。/《美睡》：：老來胸次掃崢嶸，投枕神安氣亦平。漫道布衾如鐵冷，未妨鼻息自雷鳴。天高斗柄闌干曉，露下雞塒膊膊聲。俗念絕知起無處，夢為孤鶴過青城。/《渡頭》：：蒼檜丹楓古渡頭，小橋橫處繫孤舟。范寬只恐今猶在，寫出山陰一片秋。《雜書》：：蒲龕坐久暖如春，紙被無聲白似雲。萬物並作吾觀復，眾人皆醉我獨醒。/近詩一卷，閉門鈕菜伴園丁。/二南詩文盛行于世，于渡何言京口毛筆，時年八十矣。

嘉泰甲子歲正月甲午，用郭端卿所贈猩猩毛筆，時年八十矣。

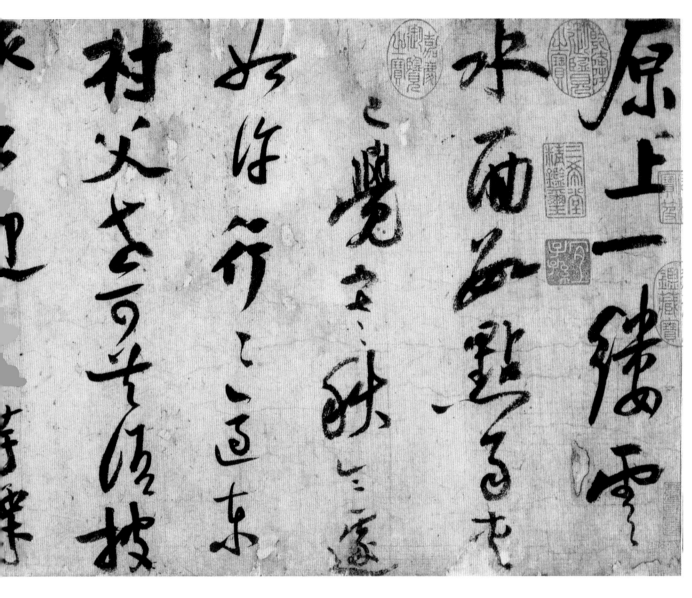

明代後期曾歸畫家劉玨所藏。元人三跋，未涉及詩卷殘缺問題。然明人陳璉跋有句云：

「洪武中，（楊）敏僑居南詔，以所蓄書畫留其親戴處。及回，索原寄物，俱已遺落，幸而此卷獨存。重加裝潢……」或卷中所佚損數位即在此時。清初曾歸北平孫承澤擁有，

孫氏《庚子銷夏記》卷一著錄。後蓋隨孫氏其他藏品一道歸入清內府，在御書房，上鈐乾隆、嘉慶、宣統三朝諸印。

關於本卷書法，幾乎所有的題跋都以「字畫遒勁」相贊。郭天錫云：「此卷字畫遒勁，實先生得意書。」俞庸云：「字畫遒勁，猶龍躍鳳翥、鵬搏鯤運。對之精爽飛越，誠見所未見也。」程郇云：「時翁年已八十，字畫遒勁、詩律古淡乃如此。」細察

本卷，其書在保留早年學習顏眞卿、蘇軾書法的某些筆法風格和習慣性筆畫的同時，明顯已融會楊凝式、米芾行書和張旭草書的一些長處，在「率性而行」的揮寫中，不趨故步，不近時人，徑直以「我手」寫「我心」。

陸放翁後題款云：「近詩一卷，爲五七郎書。嘉泰甲子歲正月甲午，用郭端卿所贈猩猩毛筆，時年八十矣。」嘉泰三年（1204）正月，陸游以《孝宗實錄》一百卷兩書修成，遂升寶章閣待制；五月去國返鄉，遊山賦詩，略無虛日。考卷中有《癸亥初冬作》一首，可知

諸詩當作於嘉泰三年冬前後，故放翁自云「近作一卷」。款語所及之「五七郎」，諸家以爲當陸游第七子子遹（子聿），此處乃以族中兄弟排次相稱也。陸游晚年，其子先後出外就仕，唯幼子子聿（即子遹）在身邊最久，放翁對其亦最爲鍾愛，勤加訓勉，如《冬夜讀書示子聿》云：「古人學問無遺力，少壯

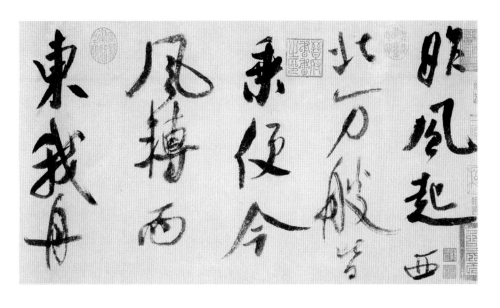

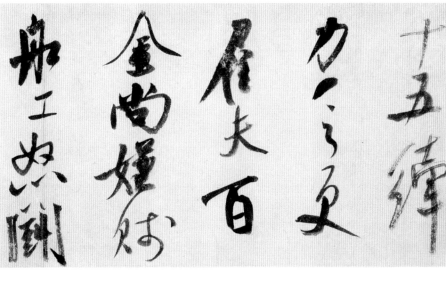

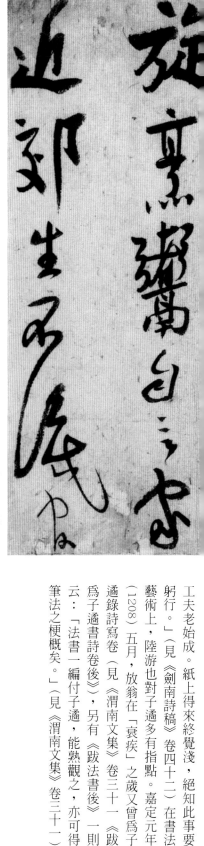

《自書詩卷》局部

工夫老始成。紙上得來終覺淺，絕知此事要躬行。」（見《劍南詩稿》卷四十二）在書法藝術上，陸游也對子遹多有指點。嘉定元年（1208）五月，放翁在「衰疾」之歲又曾爲子遹錄詩寫卷（見《渭南文集》卷三十一《跋爲子遹書詩卷後》）。另有《跋法書卷後》一則云：「法書一編付子遹，能熟觀之，亦可得筆法之梗概矣。」（見《渭南文集》卷三十一）

陸務觀先生自書所作詩八首，……時年八十矣。書法勁逸，老年不衰如此；詩句沖淡，全無煙火色相。蓋公以寶章閣待制修實錄，完即致仕，優游若耶溪，久領林泉之樂，故其筆墨清勝如此。

——清‧孫承澤《庚子銷夏記》卷一《陸放翁詩稿》

上二圖：**宋 米芾《吳江舟中詩卷》局部 紙本**
31.3×559.8公分 梅多鮑利坦美術館藏
米芾大字行書傳世眞跡不多，以此卷最爲著名。本卷爲朱邦彥書五言古詩一首，凡四十四行，論者多以爲其乃米老晚年力作。然據曹寶麟考，「此詩猶多長沙習氣」，詩書作成時間約「元豐五年（1082）」時年米芾三十二歲。現存此卷卷前裱邊有王鐸在明崇禎十六年（1643）題跋一則，有句云：「米顚書本義、獻，縱橫飄忽，飛仙哉！深得《蘭亭》法，不規規摹擬。」此圖節選卷首部分，即此對照陸游《自書詩》卷，或可感知陸游對米芾的取法。

范成大《春晚帖》

1179年 紙本 34.2×52.7公分
上海博物館藏

本帖又名《春晚晴媚帖》，曾見清人卞永譽《式古堂書畫彙考·書考》卷十四著錄。帖末自署「三月日」，結銜爲「中大夫、提舉洞霄宮」，當爲范成大淳熙六年（1179）所書。周必大《資政殿大學士贈銀青光祿大夫范公成大神道碑》云：淳熙五年，「四月，（范成大）以中大夫參知政事又權兼修國史日曆。才兩月，御史䛕論公，公既出門，明日宣押奏事，引咎而已。……除資政殿學士知婺州，詔如所乞，提舉臨安府洞霄宮」。《宋史》卷三百八十六本傳亦合。

范成大罷參知政事後，雖得除知婺州，似並未出任，而是在是年初秋即已奉祠歸居石湖。又淳熙七年二月，范成大已得差知明州，即月過臨安（杭州）赴任。札末稱「札子」，受書人當爲某一官員，論者以爲「或爲與單夔者」（參見孔凡禮《范成大年譜》）。

《春晚帖》

釋文：成大維時春晚晴媚。昨維知郡中大旅食燕居，台候神相萬福。賢郎來辱，惠書審問動靜，且拜妙畫之貺，併用慰感，小隱自是益增輝矣。拙者返魚樵，粗支風露，無足云。讜作鄭太書致懇，恨此荒寂，不能效尺寸。賢郎其道公幹事委曲，細與賢郎言之。其他固非筆舌能既，併須續馳裏矣。懇未知會，並惟冀厚衛以前亨復，慰此願望。右謹具呈。三月日，中大夫、提舉洞霄宮范成大劄子

—南宋·岳珂《寶真齋法書贊》卷二十六

近世能書惟范（成大）、張（孝祥）相望，筆勁體酹，可廣可狹，如公抑足以名家矣。——

范成大《詩碑》 行書 拓本 141.5×77公分
日本宮內廳書陵部藏

此作贈佛照禪師詩碑，淳熙八年（1181）鑴立，原石已佚，有拓本流入日本，此爲日人田中光顯的翻刻本。范氏書寫此碑時年五十六歲，其書法已日漸成熟，力追黃米風采，堪稱范氏代表作。

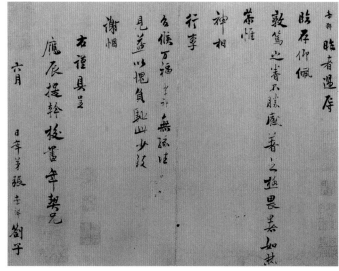

宋 張孝祥《臨存帖》
北京故宮博物院藏 紙本 31.3×45.9公分

張孝祥（1133—1170），字安國，號於湖，和州烏江（今安徽和縣）人。紹興二十四年（1154）廷試第一（狀元），與范成大、楊萬里等爲同年（同榜進士）。張孝祥三十八歲謝世，可謂英年早逝。後世論南宋乾道年間（1165—1173）書家，常以「石湖」（范成大）、「於湖」（張孝祥）並稱。

范成大《北齊校書圖卷跋》

1180年　紙本　28×42.2公分
美國波士頓美術館藏

釋文：右《北齊校書圖》，世傳□□（筆法？）出於閻立本，魯直《畫記》登載甚詳。此軸尚欠對榻七人，當是逸去其半也。諸人皆鉛槧文儒，然已著靴，坐胡床，風俗之移久矣。石湖居士題。

此為范成大在傳為唐人閻立本畫《北齊校書圖卷》後之題跋。

畫卷並卷後題跋情況曾見清人吳升《大觀錄》卷十一、安岐《墨緣彙觀·名畫續錄》、李慈銘《越縵堂日記》第三十七冊、陸心源《穰梨館過眼錄》卷一等著錄，其中又以吳氏、李氏、陸氏之著錄最為詳細。綜合以上四家著錄，清人所見圖卷之後有南宋題跋者五人，依次為范成大（淳熙八年正月庚申）、郭見義（無紀年）、韓元吉（淳熙八年九月廿日）、謝諤（淳熙十六年八月十日）。《大觀錄》云：「南宋題者五人，范、陸、謝有書名，而韓元吉宋板《大戴禮記》曾刊其跋，亦名人也。」

此五子均為南宋名士，且年齡相仿，相互交誼篤定。范、韓、陸三人生平前有述及，茲略。郭見義，字季勇，河南人，與范成大同為紹興二十四年（1154）進士，曾官南安軍學教授。乾道九年（1173）至淳熙元年（1174）范成大知靜江府，郭見義正為廣西經略司主管機宜文字，乃范成大僚屬，范成大期間詩作涉及郭氏者有多首。郭見義與韓元吉亦有交誼，《南澗甲乙稿》卷九、十有《舉郭見義自代》《薦郭見義、蔡迨札子》二文。謝諤（1121—1194），字昌國，江西新喻人，人稱「艮齋先生」，光宗朝曾任御史中

承、權工部尚書，陶宗儀《書史會要》云：「書法似蘇軾，而少變其體，自成一家。」據《宋史》卷三百八十九本傳可知，淳熙十六年八月十日謝諤跋《北齊校書圖卷》時官御史中丞。

范石湖此跋未署年月。考畫卷後陸游之跋作於淳熙八年（1181）九月二十日，韓元吉之跋（文字亦存見於《南澗甲乙稿》卷二）作於淳熙八年正月，而韓文有「今范明州謂逸其牛者」之語，很顯然，范跋當作於韓跋之前，陸跋則在韓跋之後。由此推測，《北齊校書圖》很可能是在范成大觀題之後，依次傳至韓元吉、郭見義、陸游等觀題。至於范成大作跋的淳熙八年正月，當以淳熙七年的可能性為大。考范成大行歷，淳熙七年（1180）二月差知明州；淳熙八年，二月除知建康府。而韓元吉跋文中稱范成大為「范明州」，故范跋當其知明州時所作。觀其書法，清俊儒雅，與范成大《題山谷帖》較近。此跋尺幅，《穰梨館過眼錄》記為：紙高同圖卷，長一尺三寸四分。

本跋文首行「世傳□□出於閻立本」云，中間所闕兩字，當為後人剜去。《越縵堂日記》《穰梨館過眼錄》著錄時均付闕如，而《大觀錄》卻作「世傳筆法出於閻立本」云云。若《大觀錄》所記非出推斷，其字被剜當在康熙以後。惟各家題跋均不涉及藏家者，《北齊校書圖卷》的遞藏情況只能據現存圖卷並跋紙上所鈐圖書印記作出推判。茲不贅述。

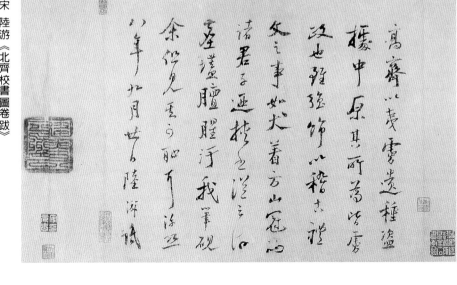

宋 陸游《北齊校書圖卷跋》

清·吳升《大觀錄》云：「放翁跋，書法眉山（蘇軾）載」，尤為難得。但責備太苛，失作圖播傳之意矣。然，其事在國事多艱之時，放翁又一生不忘「王師北定中原日」，又豈能有責備太苛之嫌！

釋文：高齊以夷虜遺種盜據中原，其所為皆虜政也。雖強飾以稽古禮文之事，如犬著方山冠，汙我筆硯，余但見其可恥耳。淳熙八年九月廿日，陸游識。

古北齊校書圖世傳　出於

閻立本曾直畫記登載甚詳

此軸尚欠對榻七人當是逸

去其半也諸人皆鈴繫文儒

隽之著鞾坐胡床風俗之

穆久矣　石湖居士題

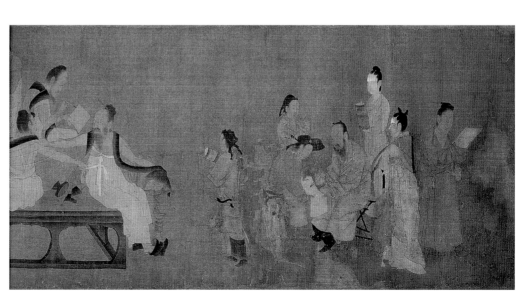

（傳）北齊　楊子華《北齊校書圖卷》局部　絹本
27.6×114公分　美國波士頓美術館藏

楊子華爲北齊著名的宮廷畫家，其技藝精妙。此圖描繪一群人共同校勘內府所藏之經史典籍的情態，人物動作栩栩如生，現出忙碌的景觀。大官著工作，僕隸在旁伺著伺候，動作皆不重複。其榻上的器物和人物的衣著、裝扮，都忠實地反映出當時代的實景，是故，此畫對研究古代社會、風俗、文物等具有珍貴史料的參考價值。（洪）

范成大《垂誨帖》

1183年　紙本　31.5×61.7公分
台北故宮博物院藏

本帖又名《向蒙垂誨帖》，未署年月。味帖文意，當為范成大就受書人之亡母作誌文問題而致友人之札。受書人約是吳興舊日同僚，姓氏、生平無考。據帖中所述推測，當書於范成大出蜀後歸居石湖時。

然札中有云「本欲力拙自書」，其時當在夏日；且云「本欲力拙自書，而劣體日增倦乏，不能如願」，其時當得疾在身。自淳熙五年（1178）歸辭石湖至淳熙六年，范成大一直意興較佳，曾數度與客友泛石湖，故此札當不作於此時。而淳熙七年至九年十一月，均在任中。淳熙十年（1183），孟夏得疾，堅請辭，歸石湖後，疾病纏縈，情緒頗消沈。因草成誌文在淳熙四年（1177）之前的「在湖、蜀時」，故事經數年而有「今之所增贈典及諸孫及壻官稱、姓名等，皆是目今

事」云云。綜上所考，本札當淳熙十年（1183）夏，范成人自知健康任因疾請辭歸居石湖後不久所發。

本帖曾見諸《式古堂書畫彙考·書考》卷十四、《平生壯觀》卷三（《二十名公》卷之一）、《大觀錄》卷六、《墨緣彙觀·法書》卷七、《裝餘偶記》卷下、《石渠寶笈續編》乾清宮（《宋人法書》第三冊之一）、《石渠隨筆》卷三等著錄，刻入《三希堂法帖》第十七冊。

宋人岳珂《寶真齋法書贊》卷二十六有「贊」語云：范成大書法「縱之而矩不逾，斂之而鋒無餘，實蘊而華敷，雲爛而霞舒。雖日近世之書，亦足以為軒几之娛。」觀是札，筆跡在二王、米芾等間，筆法嫻熟，神氣完足，甚是喜人。

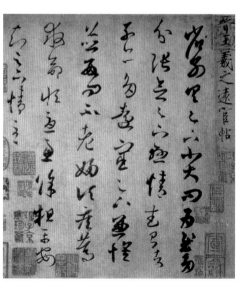

東晉　王羲之《遠宦帖》（唐摹本）紙本
24.8×21.3公分　台北故宮博物院藏

王羲之乃一代「書聖」，惜無親筆墨跡傳世。傳世唐摹諸本，自兩宋以來即已視爲「下眞跡一等」之珍品。唐摹《遠宦帖》，《宣和書譜》卷十五等曾著錄，《淳化閣帖》等有輯刻。「此帖勾摹精到，筆華鋒棱畢現，神采風度，應是去晉不遠，卻是唐摹善本。……此書是給周撫的……。原帖應是右軍晚年所書。」（徐邦達《古書畫過眼要錄》）

襄啓數日前遣使持書
暌間之下輒邀
行舸光臨獎境計已通達
當直未審
尊懷如何惠然一來殊爲佳事
病軀不常得安多緣飲食而
玫山羊湎而無味雖食不過三

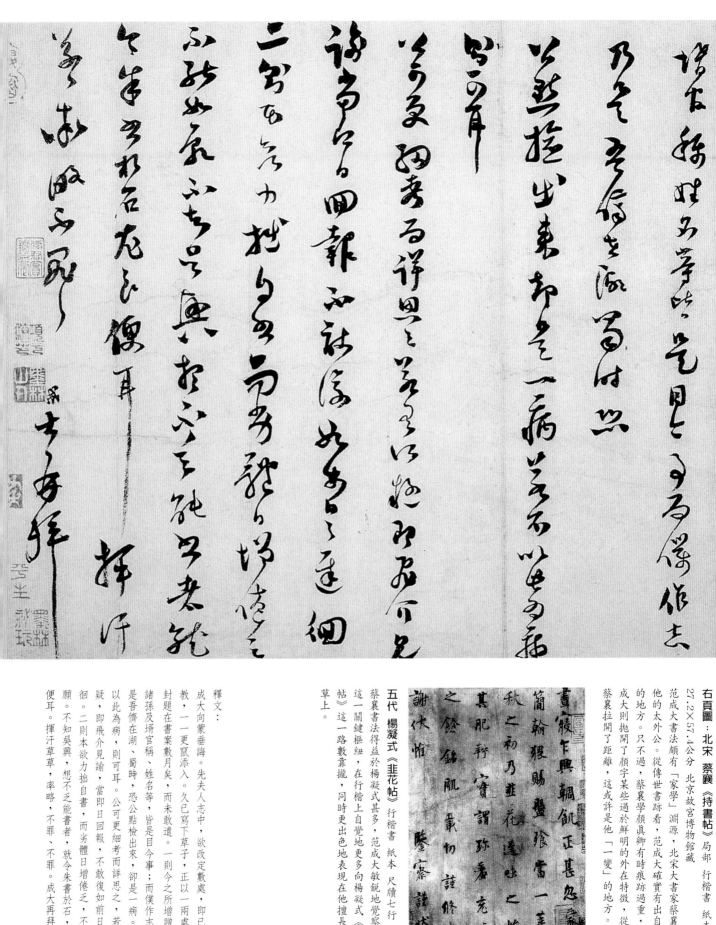

右頁圖：北宋 蔡襄 《持書帖》局部　行楷書　紙本
27.2×57.4公分　北京故宮博物館藏

范成大書法頗有「家學」淵源，北宋大書家蔡襄就是他的太外公。從傳世書跡看，范成大確實有出自蔡襄的地方。只不過，蔡襄學顏眞卿有時痕跡過重，而范成大則拋開了顏字某些過於鮮明的外在特徵，從而與蔡襄拉開了距離，這或許是他「一變」的地方。

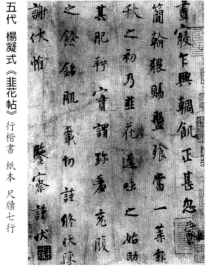

五代 楊凝式 《韭花帖》　行楷書　紙本　尺牘七行

蔡襄書法得益於楊凝式甚多，范成大敏銳地覺察到了這一關鍵樞紐，在行楷上自覺地更多向楊凝式《韭花帖》這一路數靠攏，同時更出色地表現在他擅長的行草上。

釋文：

成大向蒙垂誨。先夫人志中，欲改定數處，即已如所教，一一更竄添入。久已寫下草子，正以一兩處疑，封題在書案數月矣，而未敢遺。一則今之所贈典及諸孫及塿官稱、姓名等，皆是目今事；而僕作志，乃是吾僑在湖、蜀時，恐公點檢出來，卻是一病。若不以此為病，則可耳。公可更細考而詳之，若有所疑，即飛介見諭，當即日回報，不敢復如前日之遲徊。二則本欲力拙自書，而劣體日增倦乏，不能如願。不知本欲興，想不乏能書者，就令朱書於石，尤良便耳。揮汗草草，率略，不罪、不罪。成大再拜。

余輩仕歛塚宦情便薄
日思故林次山時美薄休寧
蓋屢聞此語後十年目尚
書郎歸故鄉遂卜築石湖
次山道為崑山宰極相健羨
且云六將經營茅雲閒之二十
年始以漁社圖来嘱余雖
聖得石湖而邊已衰病矣

滿眼人生盡樂何以過
此余後之不勝健羨次
山疇昔蓋羡余付何此相干方
或尚其挫羨良已候桃
花水此扁舟西塞頻主
人買奥沽酒倚棹謳之
調感江溪詞使漁

来湖上道不過四五年今
退閒休老可以放浪丘壑
滄穹風露美屬於吾秋
吾鄉歲徐猶未張一路三
徑閒令長轄拾枝松菊而
且次山雖晚得漁社而疆
健奉親時泛板輿徜
徉勝地稍壽觥籌子孫

澤……盡而遠……陵具
……水碧浮天蓮……
…………浮……
……一……吉事……
……以為茲遊張本淳
熙乙巳上元石湖居
士書

僅據文辭考察，本卷係范成大在淳熙十二年（1185）乙巳上元日為《西塞漁社圖卷》所作題跋。近年，學界多祝其為范石湖傳世墨跡中的代表作。上元，即農曆正月十五「上元節」，俗稱「元宵」。跋文未見傳世《范石湖集》，宋人黃震《慈溪黃氏分類日鈔》曾提及：「上元節」跋語多簡峭可愛，惟《漁社圖》有韻，《梅林集》有情，皆長而佳。」

石湖所跋，係其為老友李結所提供的《西塞漁社圖卷》而作。李結，字次山，能詩善畫，素有山川之志，與成大、成象等有交遊。本卷因流落海外而隱晦多年，近年來，因日本出版《書道全集》第十一卷、臺灣出版《歐美收藏中國法書名跡集》第二冊、大陸出版《港臺海外藏歷代法書》第四冊等均有影印，復受關注。

傳世「西塞漁社圖卷」，曾經明人張丑《真跡日錄》二集著錄，題為《王晉卿〈西塞漁社圖〉》，並云：「為李次山作。絹本，大著色。董玄宰題語謂其與《瀛山圖》同格，恐未必然。其後吳仁杰、范成大、洪景廬、周必大、王蘭、閻蒼舒、趙雄溫叔、尤袤、翁埜九跋，皆南宋表著名者。此卷藏王遜志家，真名跡也。」文下又有小字一行：「細案引首書，圖係院人筆，非晉卿也。」

《真跡日錄》中所提及的范成大等南宋九名士之跋，除吳仁杰者未見，其餘八跋今皆接存畫卷之後，依次為：范成大跋（1185）、洪邁跋（淳熙戊申十月廿三日，1188）、周必大跋（紹熙元年三月三日，1190）、王蘭跋（紹熙二年五月既望，1191）、趙雄跋（紹熙庚戌日南至，1190）、閻蒼舒跋（紹熙二年正月廿五日，1191）、尤袤（紹熙辛亥暮春中澣，1191）、翁埜跋（德祐乙亥良月，1275）、傳世圖卷，於南宋人題跋後，復有明人董其昌觀款（無紀年）、清人鄂容安跋（1746）和沈德潛撰、湛富書跋（1752）。考諸題跋和傳世圖卷完卷所鈐鑒藏印記等可知：存世本卷，在清初由真定梁清標收藏並加重裝，接卷處騎縫印多為梁氏印記；吳仁杰一跋在明末張丑著《真跡日錄》時尚見，或在梁氏入藏前後逸去？據楊仁愷《國寶沈浮錄——故宮散佚書畫見聞考略》記：梁清標的收藏「靠揚州裱畫工人張鏐（黃美）、古玩商吳升、王濟（際）之代為羅致。」此卷在清乾隆朝為沈德潛等見題於寧王府。在晚近，有葉恭綽鑒藏印，後曾歸張大千藏，旋流落海外，為美國紐約已故著名私人收藏家克勞夫特所得，後由克氏捐贈大都會博物館。

據諸家著錄和卷中他跋，考諸范成大交游情形，可知范成大當年確有長篇題跋《西塞漁社圖卷》之事。解讀本跋，語言優美，有韻有情，敘事亦甚合范成大行歷，其文辭當出石湖之手。但是，目前所見跋文墨跡，是否即是當年真跡，筆者對此則持謹慎的懷疑態度。

釋文：始余筮仕歆據，宦情便薄，日思故林，次山時主薄休寧，蓋屢聞此語。後十年，自尚書郎歸故郡，遂卜築石湖；次山適為昆山宰，極相健羨，且云：「亦將經營苕霅間。」又二十年，始以《漁社圖》來。噫！余雖蚤得石湖上，通不過四、五年，今退閒休老，可以其獲往來湖上，而違己交病，奔走四方，心劉形瘵，放浪丘壑，從容風露矣。屬抱衰疾，還鄉歲餘，猶未能一跡三徑間，令長鬢撿松菊而已。次山雖晚得漁社，而強健奉親，時從板輿，徜徉勝地，稱壽獻觴，子孫滿前，人生至樂，何止相千萬哉！尚冀拙羨良已，候次山疇昔羨余時，何如此？余復不勝健羨，較桃花水生、扁舟西塞，煩主人買魚沽酒，倚棹謳之，調賦沿溪，詞使漁童樵青輩，歌而和之。清飆一席，興盡而返。松陵具區，水碧浮天，蓬窗雨鳴，醉眠正佳，得了此緣，亦一段奇事。始識卷末，以為茲游張本。淳熙乙巳上元，石湖居士書。

《西塞漁社圖卷》和西塞漁社

40.7×135.5公分　美國紐約大都會博物館藏

該圖作者，一說是李結。從繪畫風格上看，當是南宋人手法。但是否爲李結自繪，范成大等南宋人跋文亦均無言涉及。「漁社」之地在太湖之南，今浙江湖州境內東、西苕溪匯合之段雲溪處，該圖卷乃描繪李結在西塞山附近的漁社隱居之處。或云：李結經營漁社之處，李結因自己名、字均與元結同，遂慕其高義而卜築別墅，欲幽棲之。

（以下爲尤袤《西塞漁社圖卷跋》書跡，此處爲手寫行草，迻錄從略）

漁社主人以高書郎萬里使蜀洗手奉
任一壑石以自污梁裝檜枋以朝天石口
悅真不負，朝紫委任之言，出笑漁社圖
及插圖龍三老後諸卷附意其間夫
自古湖山風月漁人權之有而不能享詩
人讥士慶而不能有今
公神物公手网休林壑文澤元真子之故
居甚若以此興渡不淺
我的涑山前白鷗為出之真叟何以今
予生甲辰興
而予一筆可輸寫手訪
……
紹熙辛亥仲春中澣錫山尤袤書

宋　尤袤　《西塞漁社圖卷跋》　1191年　紙本

尤袤（1125—1194）與陸游、楊萬里、范成大並稱文壇「南宋四大家」，互有交誼。此爲現存圖卷後南宋八家題跋之七。尤跋可信爲真跡，其「漁社圖」及趙、周、范三老跋語」云云，可證出示《漁社圖》及趙、周、范三老跋語」云云，可證范成大曾有跋在其之前。

傳世范成大《西塞漁社圖卷跋》書跡獻疑

右圖：范成大《西塞漁社圖卷跋》署款下之連鈐5印

對於傳世范成大《西塞漁社圖卷跋》（即紐約大都會博物館藏品，以下簡稱《傳世范跋》）書跡，筆者有所疑問，理由如下：

（1）《傳世范跋》署款下連鈐內容爲范氏名號的印章五方，自上而下依次爲「順陽范氏」、「石湖居士」、「壽櫟堂書」、「吳郡侯印」、「匋唐、御龍、豕韋、唐杜之後，范氏世爲興家」。首先的懷疑，來自這五方印章只出現在同一卷子中，且作上下整齊排列。察諸范成大其他傳世墨跡，均未出現其中任何一方；考諸史料，亦未見有關范成大用印的記載。

本跋款著「淳熙乙巳上元」（1185），而范成大卻在淳熙十六年己酉（1189）光宗即位後才得加封吳郡開國侯，故范成大即使在淳熙十六年後所刻，怎可能加鈐於此卷呢？除非事後經千年再加鈐，但這種可能並未見諸文獻記載。又，范成大在石湖別業建壽櫟堂，據文獻考之，約淳熙十四年前後知，「壽櫟堂」之署見諸石湖傳世詩文，最早者即爲淳熙十四年前後所作之《四時田園雜興詩卷跋》。可知，石湖若有「壽櫟堂」書一印，亦當淳熙十四年前後所刊。

再，「匋唐、御龍、豕韋、唐杜之後，范氏世爲興家」一印文辭，表明范氏所出。范成大在紹熙元年（1190）二月所作的《范村記》中，就把春秋時越國范蠡視爲「吾家陶朱公」，並有「杜元凱謂范氏世爲興家，斯言猶信」句，而因陶朱公故事而在紹熙元年以「范村」名其圖，故亦不太可能早在淳熙十二年就有此印。

雖然未見有人對此五印提出過懷疑，但筆者還是認爲諸印均值得懷疑。除上述理由外，此五印刀法氣息，前四方均爲較純正的白文漢印風格，後一方爲朱圍印風，其配篆、佈局、刀法等應無出自南宋印人之可能，而更像是明清文人治印流行以後的作品，這從另一角度說明此五印極可能是後人妄制加鈐。雖然五印文辭表面上均合范成大事跡，但作僞者終因未能詳其生平而露出馬腳。

（2）《圖卷》後現存宋人八跋，並未嚴格按照各跋先後之次序排列，而是在前四家爲絹本、後四家爲紙本的情況下，顯然出自重裝之結果。這可以理解爲出自方便於裝裱的需要，但既出重裝，便意味著有移花接木的可能。如此，顯然範圍內依次連續。整卷大規模重裝，當在梁清標之時。

（3）《傳世范跋》書跡，亦並非無懈可擊。此作通篇章法、氣息等尚可，而自有來歷。但該跋書跡終歸有所燥氣，不少處的字法、筆法失之疏野，與傳世范成大真跡並觀，便不難分辨。

綜上所述，《傳世范跋》文辭爲真，書跡或據真本摹寫而出。既出摹寫，便要僞造加鈐印章，以期他信。不料「畫蛇添足」、「轉嫁本卷之時間、人物，以清代梁清標簽最見可疑。反露「掩耳盜鈴」之舉。

1192年 紙本 藍箋 31.6×42.4公分
北京故宮博物院藏

本帖又名《上問帖》，其主要鑑藏印記與范成大《雪後帖》（又名《與先之帖》）同。曾見《式古堂書畫彙考・書考》卷十四、《平生壯觀》卷三等著錄。

本札未署年月。孔凡禮以爲紹熙三年（1192）歲初范成大與二嫂之書，其《范成大年譜》考曰：「二嫂不知是否爲成象（成大之兄）之妻？先之與上年《與先之書》中之受之，或爲二嫂娘家姪輩，故上書成大以賢表稱先之。成大子爲七哥、九哥……此書中之四哥、大哥，皆成大之姪。此書中所云朗娘，《玉候帖》中亦言及。」上及《與先之書》即《雪後帖》，而「朗娘」乃「郎娘」之訛誤也（「朗」與「郎」草書字形相近）。

中近古漢語中多有「郎子」「郎伯」「郎舅」「郎奶」之稱，故當以「郎娘」之釋爲確。帖中「錢卿」云云，徐邦達《古書畫過眼要錄》以爲「或是錢端禮，曾官太常少卿，卒於淳熙四年」，似乎傾向本帖作於淳熙四年以前。又，《中國美術全集・書法篆刻編・宋金元書法》「圖版說明」曰：「考文中『錢卿』二字，實指錢良臣。錢氏於淳熙五年六月范成大罷參知政事後簽知樞密院事，至年底除參知政事，三年後始罷，爲一時之人望，誠堪『中流一壺』之譽也。」認爲此帖當書於淳熙五年六月以後。「中流一壺」語出《鶡冠子・學問》：「中河失船，一壺千金。」語喻可貴難得也。味本帖文意，「錢卿」當不指某姓錢者，而應是范成大某一友人之字；「中流一壺」是范成大對錢卿在其友好鍾醫「緣貧病交攻」、「捨我而它之」之

際，能有「頗周其急」之舉的比況。即此看來，范成大此時自己也應該是歸辭開居，不然不會讓友人這般淒涼地離去。那麼，此時的范成大應該是歸辭石湖。范成大在淳熙十年知建康任上罷歸，就是因爲得疾；在歸居石湖後，亦時有病況。孔考或可信。

范成大傳世書札中，《中流一壺帖》與《雪後帖》兩札在內容與書法上最爲相近。《雪後帖》也未署年月，據孔凡禮考，當作於紹熙二年（1191）暮冬，與《中流一壺帖》所作時間僅相差一、二月而已。重要的是，兩帖中均及先之、受之、從善三人。故兩帖應作並觀。

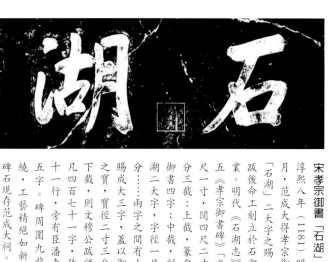

宋孝宗御書「石湖」

淳熙八年（1181）閏三月，范成大得孝宗御書「石湖」二大字之賜，加跋後命工刻立於石湖別業。明代《石湖志》卷五《孝宗御書碑》「高八尺一寸，闊四尺二寸。分三截：上截，篆皇帝御書四字；中截，刻石湖二大字，字徑一尺五分……兩字之間有小書賜成大三字。蓋以御書之實，實徑二寸三分；下截，則文穆公跋語，凡四百七十一字，作三十一行，旁有臣潘壽隆五字。碑周圍九龍蟠繞，工藝精絕如新。」碑石現存范成大祠。

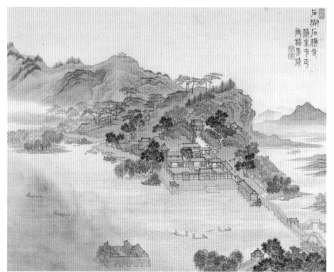

石湖風光（清・馬咸繪圖）

石湖者，乃太湖之派，具體位置在今蘇州城西南市郊五里處太湖內灣，旅遊勝地也。范成大當年所經營之歸田別業，「面山臨湖，隨地勢高下而爲棟宇。天鏡閣第一，其餘千巖觀、北山堂、壽櫟堂（光宗御書）、盟鷗說虎、夢漁二軒，綺川（在莫舍漊上）、壽櫟堂、盟鷗（在行春橋西）二亭，又有玉雪、錦繡二坡。別築農圃堂，正對楞伽寺。」（明・盧襄《石湖志略》今存「范成大祠」等建築，乃明人盧邵在當年石湖別墅舊址處重建，清代復修。

范成大曾自云：「石湖者，其區束彙，自爲一壑，號稱佳山水。冀幸少日，遂賜骸骨，歸老湖上，宿衛奎壁，與山川之神，暨猿鶴松桂，同在昭回中，一介姓名，亦因是不朽。」（《御書「石湖」二大字跋》）本圖乃清人馬咸《大吳勝壞圖冊》之九。

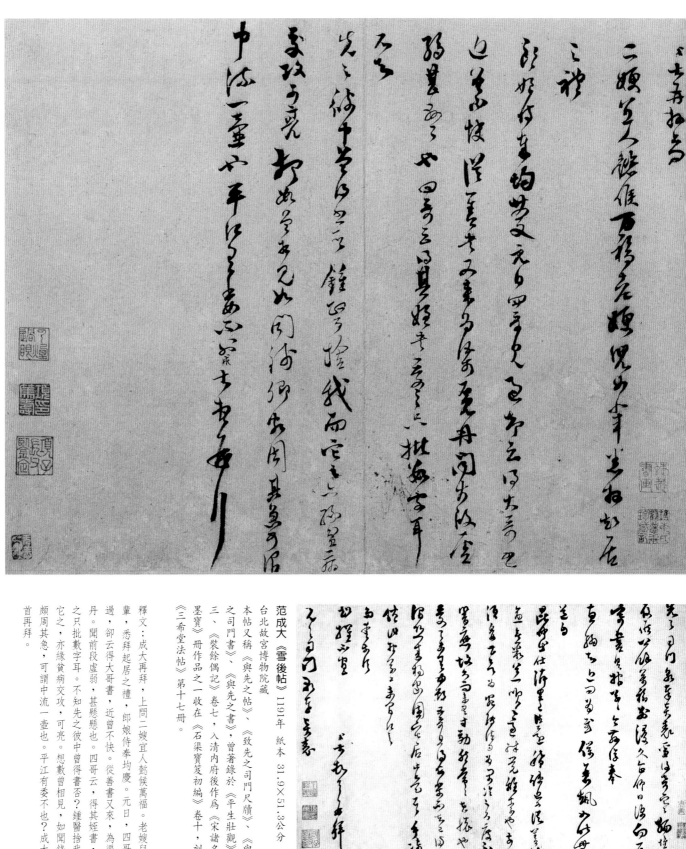

范成大 《雪後帖》 1191年　紙本 31.9×51.3公分

台北故宮博物院藏

本帖又稱《與先之帖》、《致先之司門尺牘》、《與先之司門書》、《與先之書》曾著錄於《平生壯觀》卷三、《裝餘偶記》卷七。入清內府後作爲《宋諸名家墨寶》冊作品之一收在《石渠寶笈初編》卷十。刻入《三希堂法帖》第十七冊。

釋文：成大再拜，上問二嫂宜人懿候萬福。老嫂兒女輩，悉拜起居之禮，郎娘侍奉均慶。元日、四哥見過，卻云得大哥書，近曾善書又來，為渠覓丹。聞前段虛弱，甚懸懸也。四哥云，得其姪書，受之只批數字耳。不知先之彼中曾得書否？鍾醫捨我而它之，亦緣貧病交攻，可亮。想數曾相見，如聞錢卿頗周其急，可謂中流一壺也。平江有委不它也？成大頓首再拜。

29

書名爲詩名所掩的陸游與范成大

近人沈曾植曾云：「淳熙書家，就所見者而論，自當以范（成大）、陸（游）與朱子爲大宗。皆有宗法，有變化，可以繼往開來者。樗寮（張即之）益入，可稱南宋四家。」《海日樓札叢》（卷八）沈氏以近代史學、詩學、書學皆爲大家的身份，對南宋一代「中興」時期的書家作出以上評述，應該說是嚴謹而公允的。他既綜合了前此近七百年來人們對南宋書法成就的基本看法，也爲後他近百年的人們歸納出書法史上「南宋四家」這樣一個概念。

陸放翁書法：寧靜與激越的交響詩

陸游的一生與書法結有不解之緣，書法是他僅次於文學的藝術沙場和理想寄託。

在傳世《劍南詩稿》中，陸游自敘學書的詩句俯首可拾：「午窗弄筆臨晉帖」，「數行褚帖臨窗學」，「得意唐詩晉帖間」，「古紙硬黃臨晉帖，矮紙勻碧錄唐詩」等等。同樣，在他的詩歌裏也明白地道出了書法主張：「草書學張顛，行書學楊風」，「學詩當學陶，學書當學顏」。晚年的陸游更是把書法當作理想的馳騁和生命的一部分。他曾多次在詩中寫道：「縱酒長鯨渴吞海，草書瘦蔓飽經霜。付君詩卷好收拾，後五百年無此狂。」「紙窮墨漸燥，蛇蚓爭入卷。屬兒善藏之，勿遺俗子見。」「九月十九柿葉紅，閉門學書人笑翁。世間誰許一錢直，窗底自用十年功。老蔓纏松飽霜雪，瘦蛟出海拏虛空。即今議評何足道，後五百年言言自公。」很明顯，陸游的這種自信，是基於自己對書法（特別是草書）藝術浸淫幾十年，且頗有心得而作出的宣言。

陸游傳世書跡，除少量的摩崖題名和碑記外，主要是筆札和自書詩卷。這些書跡已足能展示一位具有狂放才情的書家形象：楷書成就，以《焦山題名》和《重修智者廣福寺碑記》爲代表，前者雄強厚重而近顏魯公體勢，後者遒逸強健而近歐（陽詢）、褚（遂良）風神；行書成就，以自書詩跡《玉京行》和《懷成都詩卷》爲代表，前者學楊凝式而肖似，後者綜合所學而遒嚴溫潤；草書成就，以自書詩跡《紙閣帖》等爲代表，縱逸而不失灑麗，有取法而又不失自家風神；以《野處帖》《奏記帖》等爲代表的書札，雖隨意而不失精妙，一下筆便不同凡響，當是他人品、志趣、學問的綜合體現；而傳世《自書詩卷》則可以看作是他的典範佳構，集中展現的是他一生中的取法和自我情懷之抒寫。

作爲詩人的陸游，是把書法當作和詩歌一樣的抒情寫意手段，用來表達思想情感和審美情趣。毫無疑問，陸游在書法藝術上所取得的成就當以草書最爲傑出，這是世人一致的看法。陸游在書法上鍾情草書，是他的才情所決定的；他在草書一藝上所表現出來的是兩種完全不同心態，又是由他的經歷和性格所決定的。其複雜多舛的人生經歷，始終讓他生活在理想與現實的臨界點，於是，他一會兒傾向道家出世思想的恬靜，一會兒又燃起建功立業的恢復之志，儘管他想把「兩個陸游」結合在一起，但「志在當世的陸游」始終占上風。表現在詩歌創作中，是田園情調與憂國悲憤兩大主題，表現在書法藝術上，則是矮紙閑行的小草與醉墨淋漓的狂草。

范石湖書法：雁行唐宋名賢間

范成大書法頗有「家學」淵源，北宋大書法家蔡襄就是他的太外公。雖然范成大出生時，蔡襄已經下世整整八十年，但是蔡襄書法經過歐陽修、蘇軾、黃庭堅等人的推崇，在南宋一代還是頗有聲譽和影響的。

范成大早年即「以能書稱」，惜其早期書跡雖見文獻著錄，但如今已是鮮見。從傳世書跡看，范成大確實有出自蔡襄的地方，如《題山谷帖》就有蔡氏血脈。只不過，蔡襄學顏真卿有時痕跡過重，而范成大則拉開了距離，這或許是他「一變」的地方。蔡襄書法又得益於楊凝式甚多，范成大則敏銳地覺察到了這一關鍵樞紐，在行楷上自覺地更多向楊凝式《韭花帖》這一路數靠攏，同時更出色地表現在他擅長的行草上。宋人陳槱以橫向比較的角度把范成大定位在「近世」書家中以「行草」而值得評價的一位；同樣，近人沈曾植以縱向的歷史尺度，把范成大與其他三人並稱爲書法史上的「南宋四家」，也值得肯定。范成大書法「出景度」之門徑，其最大得益處當在楊凝式《新步虛詞帖》一脈。

范成大書法一如時人，也受蘇、黃、米等影響甚多。如果說《北齊校書圖卷跋》倘能讓人較易「破譯」其中的取法奧妙，那麼在其後所書的《贈佛照禪師詩碑》、《西塞漁社圖卷跋》、《同年酬倡序碑》等代表作中，范成大對蘇、黃等人的融合就更加嫻熟自如，表現出他取法前人而形成自己「圓熟遒麗、生意鬱然」的特色。范成大善草書，時人袁說友、韓淲等均有記敘，惜其草書詩帖未見傳世；以其草書尺牘相較，則意在唐宋名賢之間。

基於對范成大一生的書法創作活動和存世作品所作的考察可知，其書法創作大致可以分為六大板塊，即書札、碑記、題跋、題詩、匾榜、摩崖，這些都與他的重大人生行歷密切地聯繫在一起。五十三歲時，范成大從政治生涯的顛峰回落，遂奉祠歸居石湖。在其後的十五年中，范成大在外僅三年。這一階段是他詩歌創作上奠定「田園詩人」大家地位的時期，也是他在書法創作上自我風格確立的成熟完善期。特別是淳熙十年（1183）以後，休老歸居的范成大，有著較多的閒適時光，進行著一個文人相對純粹的文化生活。這一時期的范成大書跡，正是今天認識和評價范成大書法的實證材料，它們是中國書法史的優秀作品，必將與范成大詩文一起得到流傳。而其傳世書跡中的主要樣式——書札（尺牘），更是今天評述范成大書法藝術的重要資料。清人顧復《平生壯觀》卷三云：「(宋室）南渡以後諸公書，習氣頗相類，一望而可定其時代。維文穆公書行書兼草，猶得唐人脈絡。」

陸游和范成大的文學（尤其是詩歌）成就，早有定論。但陸、范二氏的書法成就卻不為尋常百姓所悉知，何故？誠如前人所論，蓋「書名」為「詩名」所掩也！儘管自南宋以來的歷代文人對陸游、范成大的書法成就還是有一個基本認識的，甚至不乏周必大、朱熹等極力推崇者。然而，畢竟文章才是「經國之大業，不朽之盛事」，而書法一藝不過是「壯夫不為」的小道耳。由於整個南宋時代始終處於偏安的時代環境之下，文人「游於藝」的心情自然得不到有效發揮，書法一藝相對於前代更顯低迷，加之缺少富有時代氣息的出現，後世注意於此的發論就顯得鮮見。陸、范二人能在南宋書法史上爭得「四家」之一的地位，可以說是得力於時代遴選的「最好」結果；而他們在中國書法史上僅能贏得「南宋四家」之一的地位，則是傷於時代人文環境「惡劣」的悲情！

閱讀延伸

鈴木虎雄，《南宋的文人、學者及其書法》，《書道全集11》，台北：大陸書店，1975年。

華嚴，《談陸游的書法》，《書譜44》，1982年2月。

陸游、范成大和他們的時代

年代	西元	生平與作品	歷史	藝術與文化
宋徽宗 宣和七年	1125	陸游（1歲）十月十七日生於淮河舟中。	遼亡，西遼起。金太宗下詔侵宋，宋金矛盾成為時代主流。宋徽宗內禪帝位，欽宗登基。	《宣和書譜》《宣和畫譜》《宣和印譜》等均已先後輯成。「宋四家」亦先後下世多
宋欽宗 靖康元年	1126	范成大（1歲）六月四日生於江蘇吳縣（今蘇州）。	閏十一月，金兵攻陷汴京（開封）。	蔡京卒。周必大生。前年（1124），尤袤生。
宋高宗 建炎元年	1127	陸游（3歲）一家遷歸山陰（紹興）故里。	「靖康之恥」發生，北宋亡。宋高宗趙構稱帝，改元建炎，南宋立。	宋廷始刊《御書石經》於太學，建秘書省。前年，宋廷內府圖書古器遭金兵之劫。楊萬里生。
紹興十三年	1143	陸游（19歲）至臨安應試，落第。次年娶唐氏，越年忤離，續娶王氏。	宋廷以岳飛宅改建太學。前年（1141），岳飛被害，韓世忠罷職，宋金議和成。	《紹興國子監帖》刊成。

紹興二十四年	1154	陸游（30歲）應禮部試，名列第一，因忤秦檜，被黜。范成大（29歲）應禮部試，中進士，名列三十。	是年禮部試，張孝祥名列進士榜首，楊萬里、虞允文等同榜得中。	《徽宗御集》成，趙構作《徽宗文集序》。張俊卒。次年，姜夔生，十月秦檜病卒。
紹興三十二年	1162	陸游（38歲）遷樞密院編修官，得孝宗召見，賜進士出身。	宋高宗禪位，孝宗登基。宋廷以禮改葬岳飛。	趙構退處德壽宮，以書畫自娛。鄭樵卒。
乾道二年	1166	陸游（42歲）離任返里，卜居鑑湖，書《大聖樂》詞。范成大（40歲）罷官歸鄉經營石湖別業。	金國設太學。	洪适《隸釋》成書。曾幾卒。
乾道六年	1170	陸游（46歲）赴夔州通判任。范成大（45歲）出使金國。	宋修神宗、哲宗、徽宗、欽宗四朝會要成。	次年，王十朋卒。
乾道九年	1173	陸游（49歲）自去歲入王炎幕府，詩風漸變。攝知嘉州。范成大（48歲）知靜江府。於桂林水月洞等地多留題刻。	宋修《中興會要》成。宋大赦天下，改明年元日淳熙。	袁樞《通鑑紀事本末》成書。
淳熙二年	1175	陸游（51歲）正月離榮州任，六月入成都。范成大（50歲）赴成都任四川制置使。有《成都帖》。		朱熹與陸九淵兄弟在江西鉛山行「鵝湖之會」。
淳熙四年	1177	范成大（52歲）奉旨東歸。	宋廷行淳熙曆。	高宗御書《石經》在太學全部刊成。
淳熙十年	1183	陸游（59歲）居山陰，致力於愛國詩篇。范成大（58歲）病歸石湖。有《荔酥沙魚帖》、《金橘帖》等。	宋廷禁道學。	李燾《續資治通鑑長編》全書成。朱熹武夷精舍成。次年，洪适卒，李燾卒。
淳熙十三年	1186	陸游（62歲）知嚴州。有《尊眷帖》、《拜違帖》、《長夏帖》等。范成大（61歲）《四時田園雜興六十首》。	宋廷修國史。	張即之生。
光宗紹熙元年	1190	陸游（66歲）罷歸山陰，重理耕讀生活。	上年二月，宋孝宗內禪，光宗即位。	元好問生。耶律楚材生。
紹熙四年	1193	范成大（68歲）病卒於范村，年六十八，諡曰文穆。陸游等有詞輓范成大。	陳亮等中進士。	周必大為范成大大墓作神道碑銘。明年，楊萬里為范成大文集作序。
嘉泰二年	1202	陸游（78歲）奉詔入都，修兩朝實錄及三朝國史。	宋廷稍弛偽學、偽黨之禁。	李心傳《建炎以來朝野雜記甲集》撰成。洪邁卒。王庭筠卒。
嘉定二年	1209	陸游（85歲）因韓侂冑事遭致仕落職。除夕前（西元1210年1月），病卒於山陰故里，年八十五。	蒙古與金國絕交。	張即之二十四歲。商挺生。